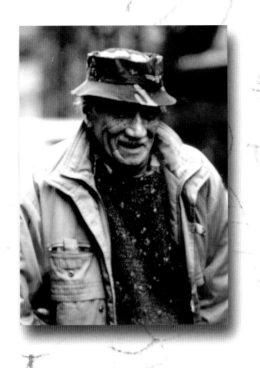

老頑童歷險記

劉其偉影像回憶錄

老頑童歷險記

劉其偉影像回憶錄

文・圖／劉其偉
攝影／劉其偉
責任編輯／張玲玲、黃鈺瑜、張文玉
美術設計／李燕玉
發行人／郝廣才
出版者／遊目族文化事業有限公司
編輯所／台北市新生南路二段20號6樓
電話／(02)2351-7251
傳眞／(02)2351-7244

發行／城邦文化事業股份有限公司
地址／台北市信義路二段213號11樓
電話／(02)2396-5698　傳眞／(02)2357-0954
網址／www.cite.com.tw
E-Mail／service@cite.com.tw
郵撥帳號／18966004　城邦文化事業股份有限公司
香港發行所／城邦(香港)出版集團
地址／香港北角英皇道310號雲華大廈4樓504室
電話／852-25086231　傳眞／852-25789337
馬新發行所／城邦(馬新)出版集團 Cite (M) Sdn. Bhd. (458372 U)
地址／11, Jalan 30D/146, Desa Tasik, Sungai Besi,
　　　　57000 Kuala Lumpur, Malaysia
電話／603-90563833　傳眞／603-90562833
ISBN／957-745-327-9
2000年6月初版1刷　2000年9月2刷
定價／600元

感謝財團法人國家文化藝術基金會贊助出版

財團法人|國家文化藝術|基金會
National Culture and Arts Foundation

劉其偉

影像回憶錄

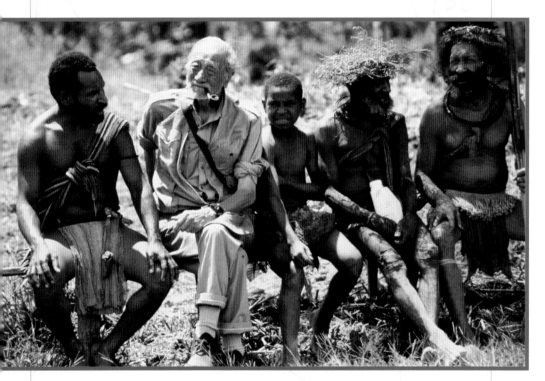

老頑童歷險記

遊目族

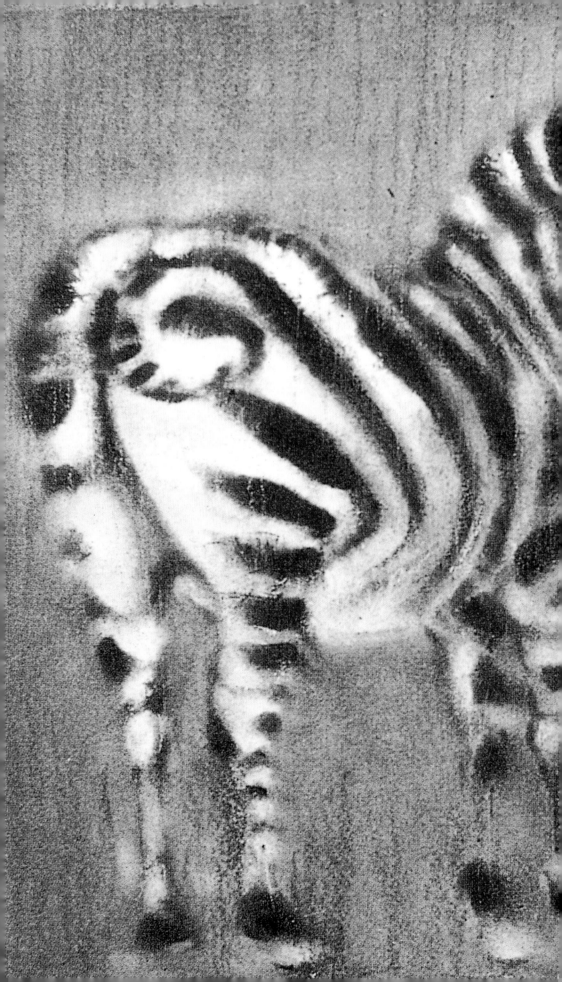

上帝的傑作 1994年
53×36cm 石版畫

目錄

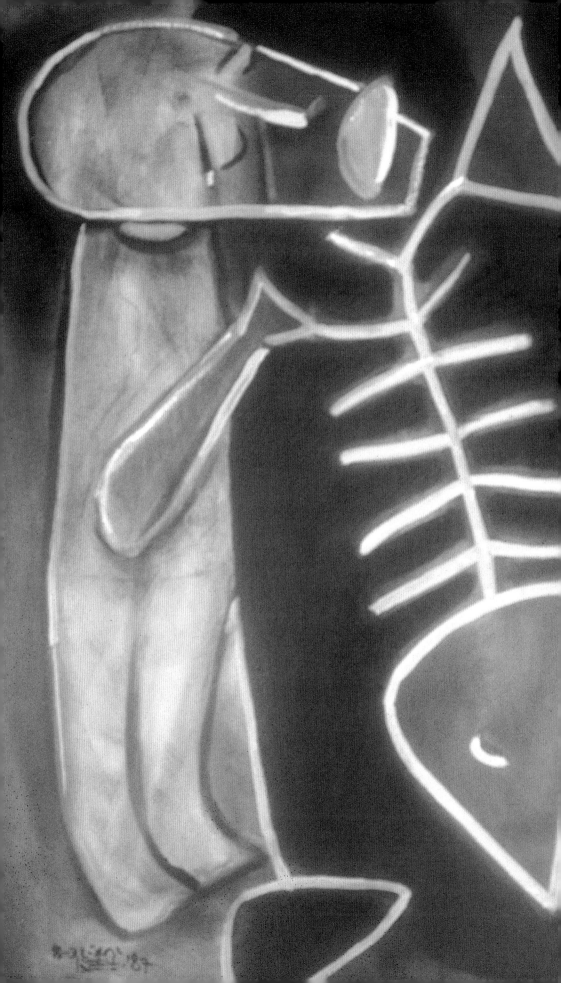

　　我不敢說自己的一生中有什麼值得旁人借鏡或學習的地
方，只有送給年輕朋友們一句我的偶像——海明威的話，與
大家共勉之：

「不談虛幻的生死，只要轟轟烈烈的過活。 」

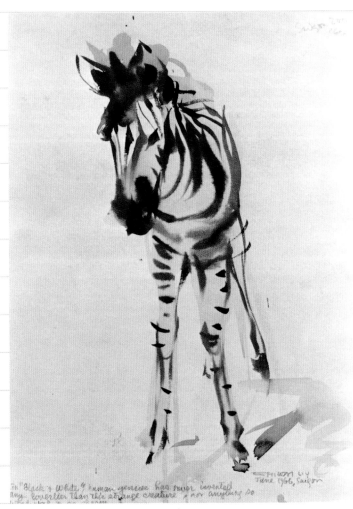

●劉其偉越南時期的畫作，
圖為草禽園的斑馬。

●左圖：
老人與海
1999年
40×55cm
石版畫

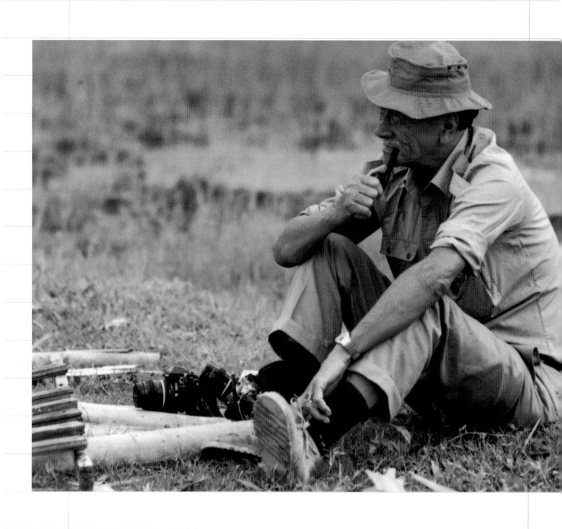

〔序〕
永遠的劉其偉

如果你在五十年前看到他，他可能是今天這個樣子，穿一條舊舊的卡其褲，一雙布鞋，夏天穿鮮紅艷綠的花襯衫，冬天一件有十個口袋的棉布夾克，每個口袋都塞得滿滿的。

如果你在三十年前見過劉其偉，他也是今天這個樣子，面目黝黑，風霜滿佈，一頭亂髮，一嘴髭鬚，筋骨十分強健。唯一不同的是頭髮和髭鬚白了一些。

如果你在十年前見過劉其偉，他依舊是這個樣子，風趣幽默出語驚人，有一股源源不絕的生命力從他的口中和身上湧動出來，不論他走到哪裡，所有的焦點都會集中到他的身上，即使他一語不發，你也可以感覺到生命原來能夠那樣強韌，人可以那樣溫暖。

如果你現在有緣見到他，可能你會難以相信自己的眼睛，才知道世上有人年近九十歲了，竟還能那樣冒險犯難，出生入死，永不疲倦。

他到現在還是每天工作、繪畫、寫作、旅行、演講，從不間斷。

他到現在還可以四處奔波，上課、出入蠻荒地帶探險、田野調查，不想坐下來休息。

他到現在還可以豪笑震屋宇，聲音洪亮如一隻公雞，言談犀利風趣，充滿智慧，而且可以長談三、四個鐘頭不疲倦。

他說他還想再活九十歲！這就是永遠的劉其偉。

林清玄

〔序〕
永遠的
老頑童

●憤怒的蘭嶼
1988年
50×36㎝
水彩

　　劉其偉一直保持著一顆童心，而且也很虛心，也許這就是他能一直進步的原因。

　　他的虛心，是一種發自內心的虔誠，有些藝術家或許會因爲造詣不錯，以及一些特殊的成就，就驕傲起來，但是他不會。

王藍

摘自《探險天地間》

●夜獵者　1987年　50×36㎝
混合媒材

●孫子兵法　1970年　38×52㎝
水彩

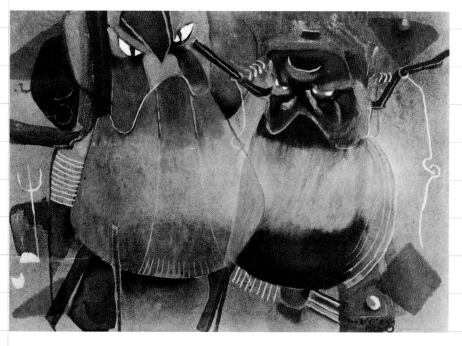

不安定的靈魂

　　我喜歡貓頭鷹，因為牠在還不會飛以前就已經得離巢自立，而且牠一隻眼睛睜，一隻眼睛閉，似乎也代表著某種玩笑人間，凡事不必太認真的人生哲學。

　　我總覺得自己有某種不安定的恐懼感，是害怕貧窮、失敗嗎？可能除了害怕匱乏之外，還有不服輸的天生反骨！

　　回想造成我性格的主要原因，恐怕來自我的父親。父親對我管教十分嚴格，但是我又很頑皮，所以他總覺得我不聽他的話，凡事跟他唱反調。還記得小時候每次吃完飯，看見父親穿衣服就很高興，因為這表示他要出去。假如他不出去，我就覺得彷彿像生活在地獄裡一樣的煎熬。父親很兇，他當然有生活上的不如意，然後在我的身上發洩。

　　每次只要吃飯，他一定在飯桌上罵我，我被他一罵，胃都縮在一起，飯吃得真是難過極了。在我的印象裡，我小時候很怕吃飯，因為一旦吃飯就表示要挨罵啊！這對我而言簡直是種折磨。

　　現在回想起來，這樣的家庭生活，養成我一生步步為營的態度。因為我不知道下一秒會發生什麼事，我會不會觸怒父親。同時我也記取父親教育失敗的地方，我對子女採取比較放任的態度，讓他們的潛能自然發展。

●左圖：
打領帶的紳士——自畫像
1994年
50×38cm
混合媒材

●右圖：
短耳貓頭鷹
1994年
50×36cm
混合媒材

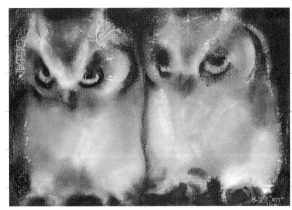

我出生於民國二年，算起來已是個年近九十歲的老頭兒。

我本來是廣東人，但在福建出生，因為我的祖先很早就搬到福建居住，到我已經是第四代。福建茶很有名，祖父看上這片豐饒的土地，開始經營茶磚的生意。清末時的劉家相當富裕，僕傭鎮日穿梭在碩大的院落間，但是人丁到我這一代變單薄了。我的父母原本生有七個小孩，我是么兒。但我的手足除了四姊劉惠琛以外其餘盡皆夭折。

第一次大戰時，茶磚沒辦法銷，我家就垮了。那時我才六歲，對當時發生的事並不全然理解。我只記得有一天家裡來了好多人，不但廳堂裡酸枝木雕刻的椅子上坐滿了人，連地上也坐滿了。我起先還高興的在院子裡玩，覺得家裡好熱鬧，好棒，可是接下來發現大家都臉色凝重，很多人用很兇的口氣對祖父講話，祖母帶我躲進房間裡，叫我不要出來，那景象我到現在都還記得呢。後來我才曉得那些人其實是來討債的。

民國七年，祖父因為積鬱過度，撒手人寰；父親也無力挽回家道中落的頹勢。不久我們就搬離福州，回到廣東中山縣的前山老家。印象裡，每隔一段時間，父親就拿一個箱子到澳門去，回家時箱子空了。原來那段時間我們是靠賣古董過日子。以前積存的古董字畫一件件、一張張的變賣，維持著一家老小的生活。大概是經濟上的壓力太大，使父親心力交瘁，連帶的對我也失去耐性吧。

●左圖：
劉其偉(左)和祖母(中)、姊姊(右)攝於廣東中山縣前山鄉的老家。

●右圖：
前排左起為劉其偉祖母，中為表弟，右為姑姑，後排左一為劉老的姊姊，左二為姑丈，左三為劉老的父親，最右為劉老本人。1927年攝。

　我的母親在我襁褓時就去世了。她不知怎的，得了一種怪病，好像是微血管會出血。聽說她在懷我的時候就已經病了。所以我七個月早產出生。

　由於缺乏兄弟姊妹相伴，父親又整天罵我，所以我小時候常一個人跑到院子裡「探險」，我家的院子很大，裡面有大榕樹、木棉、竹林和許多會長野果的樹，我常爬上樹去翻看枝葉間住著什麼樣的鳥，每棵樹住的鳥都不太相同喲。我可以一個人撿果子、看鳥看魚的過一天。我想，後來我會對野生動物產生興趣，甚至成為保育代言人，童年的經驗是關鍵性的一環。

　我是由祖母帶大的。每次我跑出去遊蕩，總是裹小腳的祖母到院子，或是田裡找我。祖母喜歡講一些鄉野傳奇，例如她說劉家富裕時養了幾個獵戶，陪主人打獵，有一次我父親打獵回來，抓到許多狐狸，可是後來家裡就有人瘋了，於是有人傳說是狐仙附身……

　祖母講的故事中，我最喜歡「婆憂鳥」。

　從前有一個小孩，他的父母都死了，和老祖母兩個人相依為命的過日子。他們家很窮，過端午節時小孫子吵著要吃粽子，老祖母沒錢買米包粽子，只好用泥土做了一個假粽子騙他，沒想到小孫子竟然把假粽子吃到肚子裡，結果死了。老祖母非常傷心，整天哭個不停。過了不久，窮人家的門口大樹上來了一隻紅色的美麗小鳥，一到黃昏，小鳥便大叫：「婆憂，婆憂！」

　人們傳說這鳥是小孫子變的，來安慰傷心的祖母。

●左圖：
婆憂鳥
1994年
36×50cm
石版畫

●右圖：
老虎（十二生肖系列）

　　還記得小時候家裡經濟狀況一直不好，後來父親決定舉家搬到日本居住。

　　剛到日本的第三年，就碰上關東大地震！那一年我才十二歲。

　　地震那天，我和姊姊正在放學回家的路上，突然一陣天搖地動，我感覺自己的身體好像在公共汽車裡，遇到緊急煞車時那樣，被一股強大的力量摔了幾公尺遠。路上的人尖叫著、哭喊著在地上爬行，而我好像昏了過去。等我爬起來時，根本辨認不出方向，原先熟悉的景物全不見了，房子倒了，到處都是火。我全身痠痛，但是搞不清楚哪裡受傷，只憑著直覺往我家的方向跑，口中不斷叫著：「祖母、祖母！」但眼前只有一片斷垣殘壁，哪裡有祖母的影子？

　　不知過了多久，瓦片中終於傳出微弱的聲音：「阿盛，我在這裡！」我把祖母從瓦礫堆中拉出來。祖母披散著頭髮，連鞋子都不見了。我扶著祖母爬過瓦礫，來到早已變形的路面，遇到趕回來的父親和姊姊，一家人摟在一起，恍如隔世。

　　小時候，我的個子很小，但是進入青少年期後忽然長高，我還記得那時我的個子是全班最高的，而且還鍛鍊出一身的肌肉！

　　從小缺乏母愛，又不得父親疼的我，在不知不覺中複製著父親暴躁的個性。我從不吵架，都是直接用拳頭解決問題！

　　有一次我和同學打架，被一個老師逮到，那個老師很嚴厲的罵我「沒出息的支那人」，我一股子氣湧上心頭，回頭隨手拿起一把指揮用的劍朝他刺去，當然我沒有真的刺到他，不過那個老師已經嚇得臉色鐵青，半天說不出話。

　　還有一次幾個同學聯合起來欺負我，我當場忍住沒發作，晚上回家後我吃了三四根蕃薯。

　　第二天我把為首的那個同學抓來，夾在我的褲襠中間，撲撲撲地連放三個臭屁，那個聞了臭屁的同學以後看到我連忙就躲開了。

●上圖：
劉其偉和祖母、姊姊於關東大地震後，攝於神戶。1925年。

●下圖：
劉其偉在日本留學時期，是一個好勇鬥狠，又不願向權威低頭的叛逆小子。

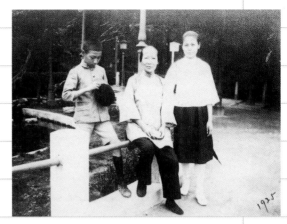

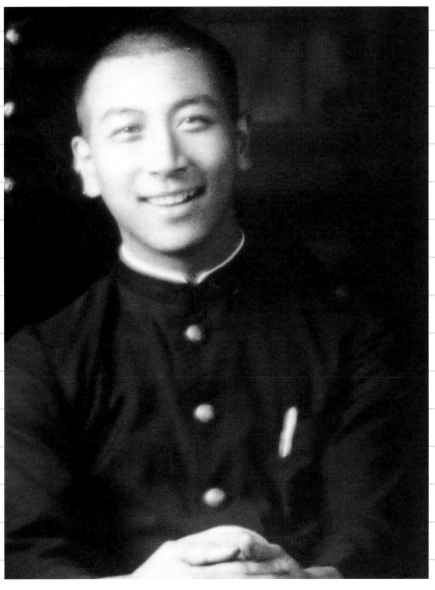

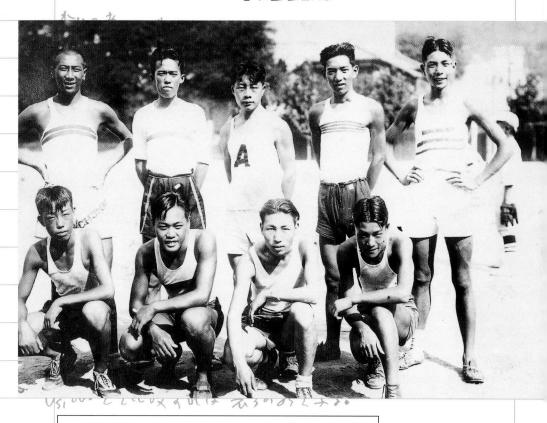

分けて考へれば

$$\theta_{s1} = e^{-Rt}\int Ry_1 e^{Rt}\,dt + C_1 e^{-Rt} \qquad\text{——(5)}$$

$$\theta_{s2} = e^{-Rt}\int Ry_2 e^{Rt}\,dt + C_2 e^{-Rt} \qquad\text{——(6)}$$

但しy_1, y_2はθ_aの対流及び蒸發の方程式とす。θ_{s1}を求める図2より、

$$y_1 = 93.65 - 0.075(t-7)^2, \quad (t=2\sim t=12.3)$$

(5)式を代入してθ_{s1}を求めれば、

$$\theta_{s1} = 93.65 - 2.25\times10^{0.057865(2-t)} - 0.075$$
$$\times\left[\left\{(t-7)^2 - \frac{2(t-7)}{0.13324} + 113\right\} - 10^{0.057865(2-t)}\times213\right]$$

上式のあらき計算式を得、tを与へてθ_{s1}($\text{or }\theta_{s1}\,cal$)を計算しこれと観測值$\theta_{s1},obs$とを比較すれば表3のめを得る。

次ぎθ_{s2}を求める図2より蒸發の方程式は

$$y_2 = 91.55 - 0.125(t-12.3), \quad (t=12.3\sim t=28.0)$$

y_2を(6)式の代入してθ_{s2}を求むる

$$\theta_{s2} = 92.99 - 0.338\,e^{0.13324(12.3-t)} - 0.125(t-12.3)$$

ふの計算式を得、tを与へてθ_{s2}($\text{or }\theta_{s2}\,cal$)を計算し、これと観測男値$\theta_{s2},obs$とを比較すれば表4のめを得る。

$\theta_{s1}\,cal$及び$\theta_{s2}\,cal$の値を図2に書き入れて観測値θ_{s1},obs及びθ_{s2},obsとを比較して見た。此の結果より見れば观测値と計算値との差は极めて小さくって差の最大值で0.2℃である。故る第一实驗より得たRの値は第二实驗即ち放电せぬ实驗る求めた値と理である。従って放电による黃电池温度の变化は殆んど認められない、但し計算よりおめた曲線が实测の曲線る对して僅うのずれがあのな恐らく第一实驗と第二实驗との温度差の差るよRの差るよるもので、恐らく蓄电池の温度係数で少し变化したものであらろ。放电しためる流れる对流があり、このめる传導率は增し、从てRは增すきっである。図2を見ると计算したがが温度の昇る時る上、降る时る下るようて居る。これは却って第一实驗のRの值

●上圖：劉其偉喜歡田徑、游泳、拳擊。本照片攝於校園，後排最左即為劉老。

●下圖：劉老在日本學的是電機工程，這是他的筆記，用日文寫的。

「日本」，在我的記憶裡是最不願意回憶的一段過往。說實話我應該感謝這個國家，因為我在這裡學會英語和日語，對我日後的工作、生涯都有很大的幫助；而且我也在這裡成長，我念書的錢還是日本政府拿出「庚子賠款」，作為提供留學生的公費補助呢。可是，如今我已年近九十，竟不曾再踏上那片土地！

那時日本的華僑人數雖然不少，但比起南洋華僑累積數代的致富經驗，旅日的僑民多半只能在大公司裡混個小職員，經常被人欺負。再加上三〇年代的日本政府侵華氣燄一天比一天高漲，日本人對華人也相當歧視，這些經驗使我成為一個標準的民族主義者。我相信唯有國家夠強，老百姓才能抬得起頭。所以任何會危及國家的行為、言論，我都堅決反對！

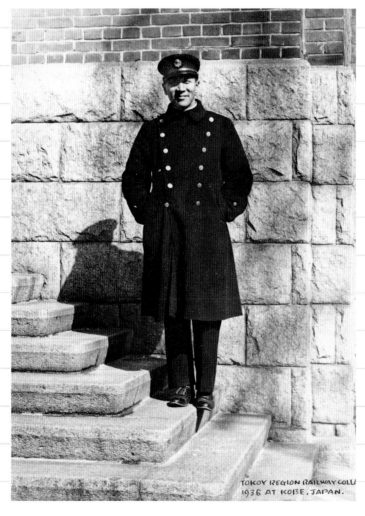

TOKOY REGION RAILWAY COLL
1936 AT KOBE, JAPAN.

●1936年，劉其偉穿判任官制服攝於神戶。
劉其偉在日本留學期間，念的是日本官立東京鐵道教習所，相當於台灣的政工幹校，一切公費。
留學生畢業後依系別分派至各單位實習，為期一年。

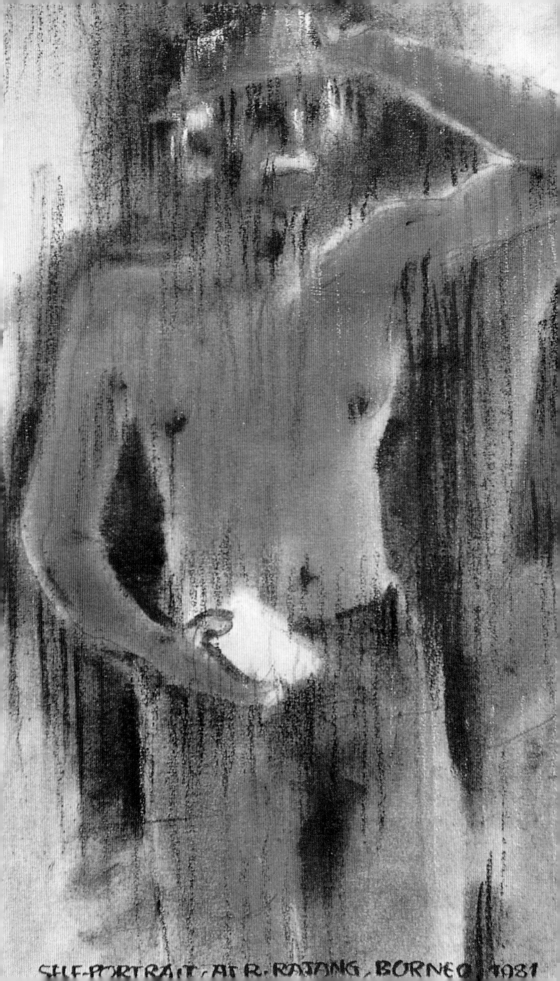

SELF-PORTRAIT AT R. RAJANG. BORNEO. 1981

生存就是挑戰

我的哲學是為生存而生存，為生存而奮鬥。我相信人只要被逼，潛力就會發揮出來。直到現在，童年及成長過程中飽受歧視，以及貧窮的苦楚仍使我有些自卑。

我時常講我的父親和妻子跟著我實在很辛苦。記得有一天我回家時看到父親的背影，竟然不自覺的流下眼淚。我這一輩子不論多苦、多痛都不曾掉淚。但是當我看到父親穿著一件顏色已由白變灰的破汗衫，而我卻沒錢買新的給他換時，只能用「痛心疾首」來形容。

我從不諱言我愛錢，沒錢怎麼活命？但是求名求利必須取之有道。時代不同了，陶淵明說採菊東籬下，我也很羨慕這種生活方式，可是假如連個立錐之地都沒有，要在哪裡種菊花？

中國人是很幸福的，因為黃河基本上算是富饒，所以文化也形成人們喜愛安樂的特質。往往大家只要求自己吃飽就好，根本不管別人死活。然而不知是幸或不幸，童年的艱苦生活反而養成我向命運挑戰的個性。

我喜歡尼羅河文化，可能因為埃及人住在沙漠，不像中國人住在黃河邊，生活得那麼容易。所以尼羅河文化比較講究團隊精神，因為只有團結才有飯吃。我們從聖經和中國古籍上做比較便可以知道，聖經上說亞當和夏娃因為偷吃禁果，所以被逐出伊甸園，必須靠自己奮鬥才能生存。而中國的盤古開天，天神一開始就已經把所有一切都安排好了，人們只要坐享其成。

●左圖：
我愛黃金　1981年
48.5×33.5cm
混合媒材

民國二十六年我踏上返鄉的旅程。當時我的家人都還留在日本，我和他們這一別，直到二次大戰他們回到香港，我們才有機會再見。

到了中國之後我在老朋友陳蘭皋的介紹下到廣東的中山大學教書，教的是電機工程。中山大學位於廣州市郊，學校佔地遼闊，用走的話要走一兩天才走的完。中大是當時廣東最高學府，以生物系知名於國際。我前些年回了一趟學校，發現校門牌坊上的六個大字，和校園北坡大石上的鄒魯題字都不見了。離校五十年，桑田滄海，人事已非，只有樹木成林，風吹過時的沙沙聲，才是我所熟悉的。

進入中大是我人生的一個轉捩點，我在那裡開始自我教育，首先我每天接觸的人和以前的都不一樣，修養、學識也截然不同，

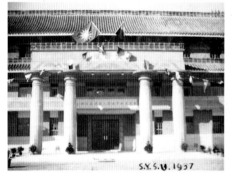
●廣州國立中山大學工學院，1937年攝。

他們帶給我新的刺激，也鼓勵我從一個暴力青年，轉形成文人。那段時間雖然整個中國籠罩在與日本開戰的低氣壓裡，但因我身在中大，反而是我這輩子最輕鬆自在的一段日子。

民國二十六年，盧溝橋槍響，中日正式宣戰。南京大屠殺時，日本軍官竟然比賽砍殺中國人的人頭！這真是人類歷史上最可恥的血腥獸行，不，簡直是比禽獸還不如啊！

戰火從華北一路燃燒到華南，學校因應局勢從廣州遷到雲南。我那時認識一位杭州姑娘顧慧珍。學校遷移時，女孩子為了安全都會找男同學陪著一起走，我和顧慧珍兩人在艱苦的環境中相處、相愛。婚姻是一種緣分吧！我當時窮得三餐不濟，根本沒有資格成家，但是年輕不懂事，膽子又大，就這麼糊裡糊塗的結了婚。對她我是充滿愧疚的，因為，以她那麼好的條件，其實可以嫁給條件更好的有錢人，但她卻選擇嫁給我這個窮小子，苦了一生！

　　民國二十八年，戰事越發不可收拾，當時我叔叔是軍長，他叫我不要教書，跟著他當工兵，我被派到緬甸、西南一帶。八年戰爭迷迷糊糊的渡過，老大劉怡孫就在滿天烽火中誕生。三十四年八月停戰，十月我就調到台灣的八斗子發電廠，擔任修護工作，半年後再到金瓜石做台灣金銅礦籌備處的工程師。

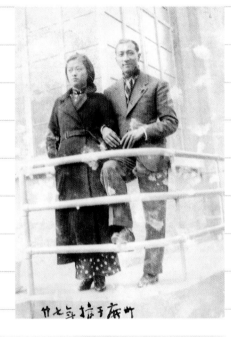

●右圖：
1938年，劉其偉與妻子顧慧珍攝於中山大學。當時劉其偉的收入並不高，根本沒資格成家，他說他是糊裡糊塗的結了婚。

●下圖：
1959年聖誕節，劉其偉與其妻、次子合影。

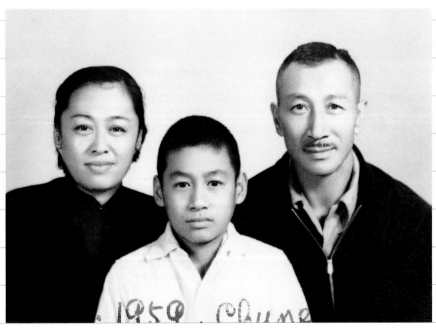

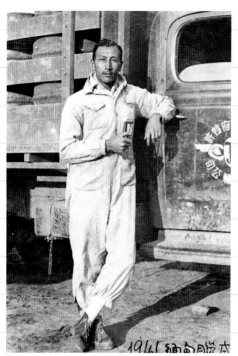

●上圖：
1941年攝於緬甸臘戌。
滇緬公路是二次大戰時很重要的補給線，軍火從國外飛躍駝峰，再經公路運至我國後方。

●下圖：
抗戰時雲南第21兵工廠的員工宿舍。前排最右為劉其偉，旁為顧慧珍抱著長子怡孫。1942年。

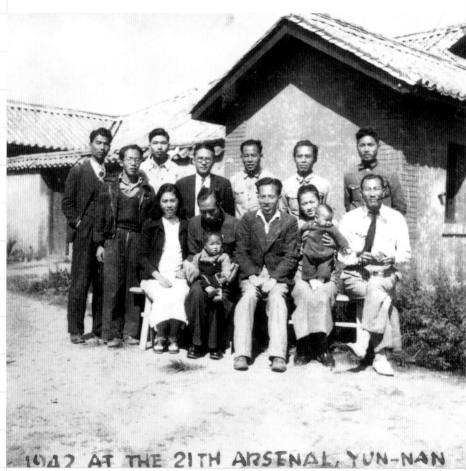

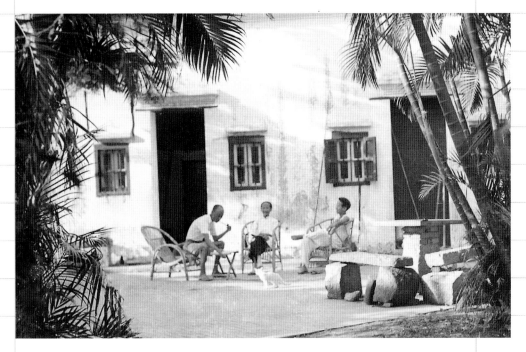

●上圖：
劉其偉在香港的家，
位在大埔墟，是個小
小的養雞場。祖母就
在這裡去逝。圖左為
劉老父親，中為祖
母，攝於1940年。

●下圖：
劉老的賢妻顧慧珍，
嫁給劉老六十多個寒
暑，雖然生活並不富
裕，但她卻得到最完
整的愛情。

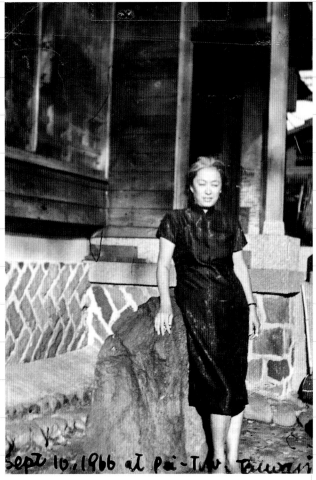

Sept 10, 1966 at Pei-Tou, Taiwan

●當年運甘蔗的火車,現在連鐵路都拆了。

●劉其偉住在金瓜石時拍攝的照片。右側是他在台糖工作時的筆記。他對繪畫的形與色,或工程的數字和符號,都很喜歡。

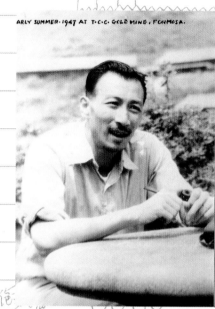

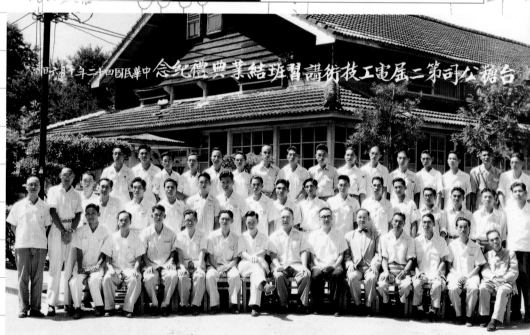

●1953年台糖第二屆電工技術研習班結業照。

　　我來台的頭幾年，都在八斗子、金瓜石一帶工作。光復初期台灣民眾的生活很清苦，我這個公務員的薪資更加微薄，還記得那時一個人的伙食費，每個月就得三十塊錢，我的薪水才二百多塊，養一家老小實在不夠，可是我到台灣的第一件事居然是買地！別人都認為我很笨，不是明天就要反攻大陸了嗎？可是我還是堅持要買地，買了地之後沒錢蓋房子，那時又沒有貨櫃，我就用巴士接起來這麼住。金瓜石多雨，我住的地方一夜之間，榻榻米上可以長出香菇！冬天我們買不起煤炭，我太太拿泥巴自己做煤炭燒。經濟的壓力一直是我揮之不去的愁，為了多賺一點錢，我在公餘還兼翻譯、畫圖。

　　當年去西貢也是為了賺錢，但是我不肯向命運低頭，我對自己說：做你喜歡做的事吧！所以我一有空就畫畫，我心想假如被打死，那就算了。

●1954年，劉其偉在台糖工作時，攝於台南車路墘糖廠。

與藝術初相逢

我四十歲開始學畫畫，算是「天才老兒童」吧。

說起畫圖，我並沒有受過專業訓練，然而因爲我曾經翻譯過許多與藝術理論相關的書籍，懂得的理論多，多少有些幫助。

其實我的本科是電機工程。當初在日本念書時，學校只有少數幾門科系，所以我沒有其他的選擇，只好學電機工程，但是搞工程實在太苦，而且絕對不能錯，錯了一個小數點，哪怕零點幾也不行。所以一般來説，做工程的人必須很細心，才能接近這個行業。

後來我要退休了，我開始思考退休以後要做什麼？想了半天，發覺我原本一直喜歡藝術，雖然我對什麼印象主義的，搞不清楚。但是我相信自己以前累積的美學理論應該可以派上用場。

固然藝術創作不能用科學來加以分析，但是美學的某一部份還是可以用分析的角度達到效果。我教學生藝術時，都會強調要先懂得欣賞，才能創作。學畫不是一成不變，比如一定要學畫石膏像，把維納斯呀什麼的畫到熟爛。現代美學講究的是創意，才會出眾。

●左圖：
在畫室裡——自畫像
1987年
38×50cm
水彩

●右圖：
琴聲
1987年
50×36cm
素描

　　離開金瓜石的金銅礦務局之後，我又當了十多年的公務員，服務過許多不同的單位，也住過許多地方。

　　當我在台糖工作時，有個朋友告訴我，中山堂有個工程師香洪在開畫展，他說：「人家是工程師，你也是工程師，說不定你也可以開喲。而且我去看過畫展，好多畫上貼了紅條，那就表示畫被賣掉了，看標價不便宜呢。」哇，原來畫畫還可以賺錢呀！

　　我最初畫靜物，接著畫風景和人物。生活周遭的一切當然是最有感覺，也最容易入畫的。還記得剛開始學畫的那一年，小兒子劉寧生還在襁褓中，溽暑季節小娃兒趴著睡，露出小屁股，模樣實在可愛，我捉住令我感動的瞬間，畫了〈榻榻米上熟睡的兒子〉。這幅畫受到當時畫壇大師的欣賞，讓我增加不少繼續畫圖的信心。

●1950年，劉其偉在馬蘭部落寫生。原住民一直是他關心的題材。

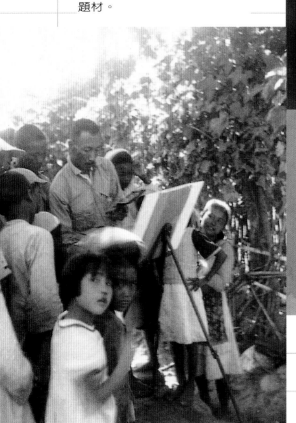

●右上圖：劉老的老二劉寧生，天真可愛的模樣。

●右下圖：劉其偉當年自修繪畫，經常拿兒子當模特兒，這是他畫老二劉寧生熟睡的模樣。

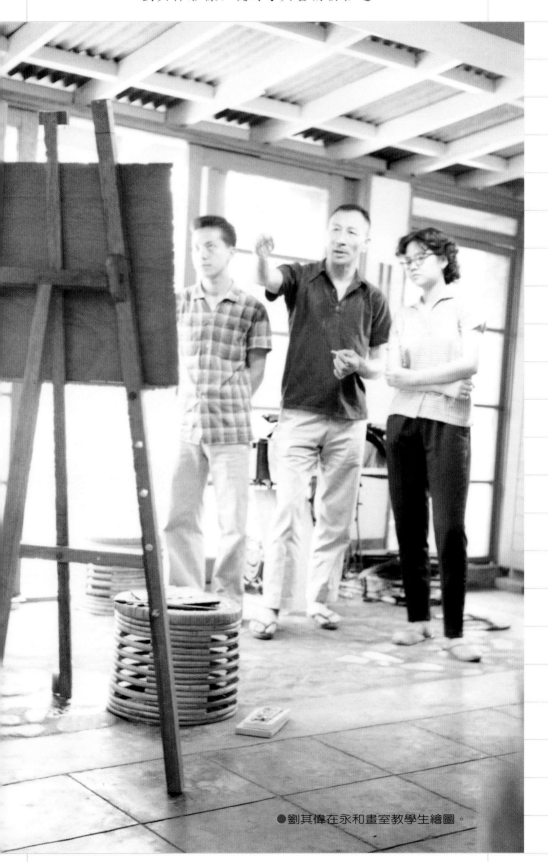

●劉其偉在永和畫室教學生繪圖。

　　我當初學畫的入門是寫生，後來技巧慢慢比較成熟，才做了一些畫風上的改變。至於使用水彩則是因為水彩是最方便的媒材，事前或事後處理起來比較容易，也容易達到想要的效果。不過水彩不能改，一改就髒，技巧上當然比較困難。

　　我只要有空就會背著畫架去寫生，比如碧潭吊橋、指南宮等等。我第一幅入選台灣省美展的作品〈寂殿斜陽〉，便是出差到台南時經過孔廟，感受到它的肅穆氣氛而畫出來的。

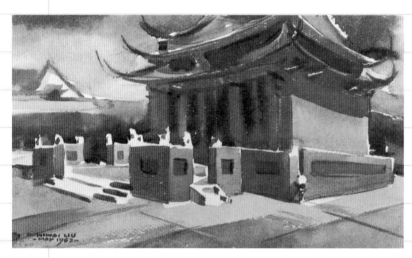

●台南孔廟
1962年
38.1×25.4cm
水彩、紙

●右圖：
1960年劉其偉
第一次在台北
衡陽路的新聞
大樓開個展。

●新店碧潭吊橋
水彩

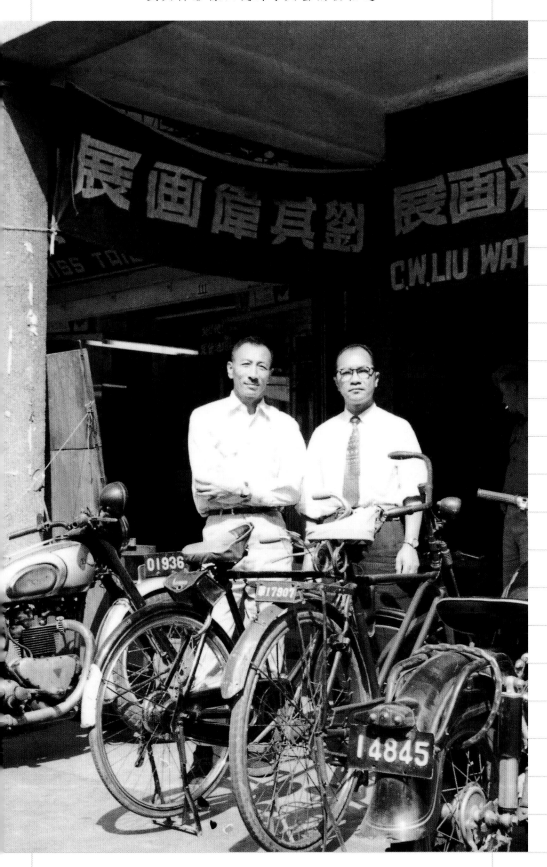

邱吉爾曾說：「人生最好有個正當的娛樂，你必須把這娛樂當一回事認真的做，即使娛樂不能變成財富，至少也可以擁有一個豐富的人生。」喜歡一件事不要把它當作可有可無，要認真去做，自然就會得到專門的知識，有所成就。

在我的眼裡這個世界處處充滿可以入畫的素材。例如有一天我去爬基隆山，忽然看到一塊大石頭擋在前面，形成羊腸小徑，我覺得這顆石頭很可愛，就把它幻想成女人，畫出了〈基隆山的小精靈〉。

●下圖：
基隆山的小精靈
1988年
38.5×45cm
混合媒材

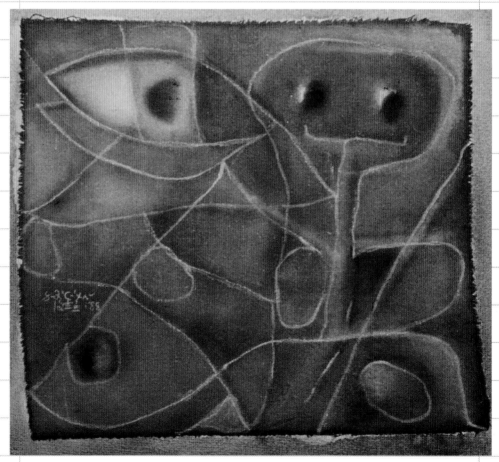

有時我畫圖會以古籍典故做藍本，例如我曾經畫過一幅〈祭鱷魚文〉，描述一個有趣的故事。

傳說唐朝大文豪韓愈貶官至潮州，當時廣東還是蠻荒之地，到處都是吃人的鱷魚，百姓簡直活不下去。韓愈知道了這個情況後，寫了一篇〈祭鱷魚文〉祭祀一番，結果鱷魚通通不見了。

故事姑且聽之，可能韓愈教老百姓的是如何開墾荒地，種植作物吧。

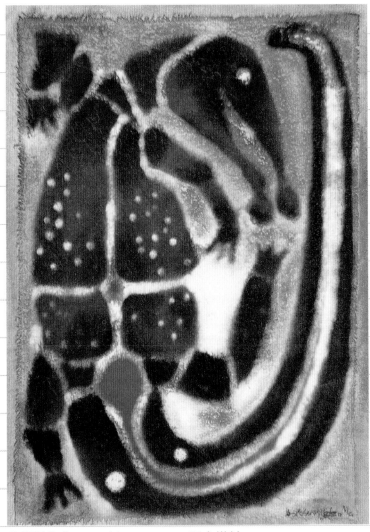

●祭鱷魚文　1982年　40×28cm　混合媒材

瓢蟲很漂亮，詩人歌頌牠是「淑女」；但由於牠是害蟲天敵，所以又受到科學家和園藝家普遍的歡迎。至於哲學家喜歡牠，並非因為牠會吃薊馬，而是因為牠會裝死、裝啞和裝聾。

人一旦結了婚最好也要學會裝啞裝聾，凡事不計較。這是我畫〈瓢蟲的婚禮〉時的心情。

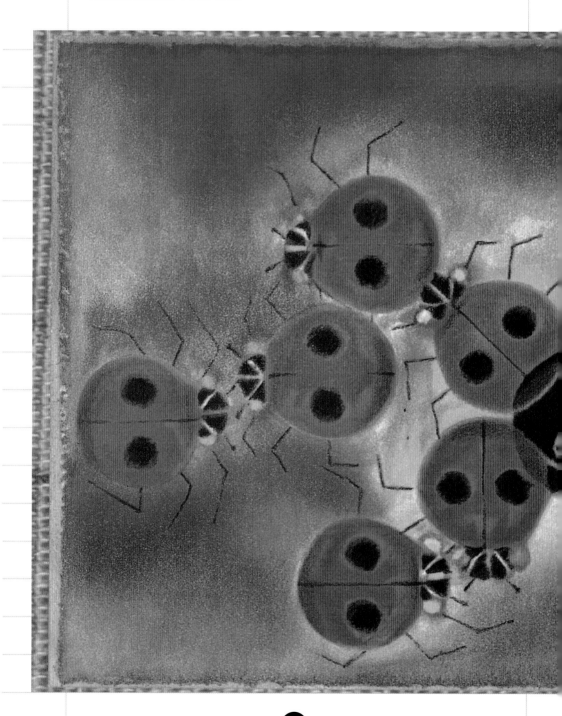

●瓢蟲的婚禮
1979年
26×42㎝
混合媒材

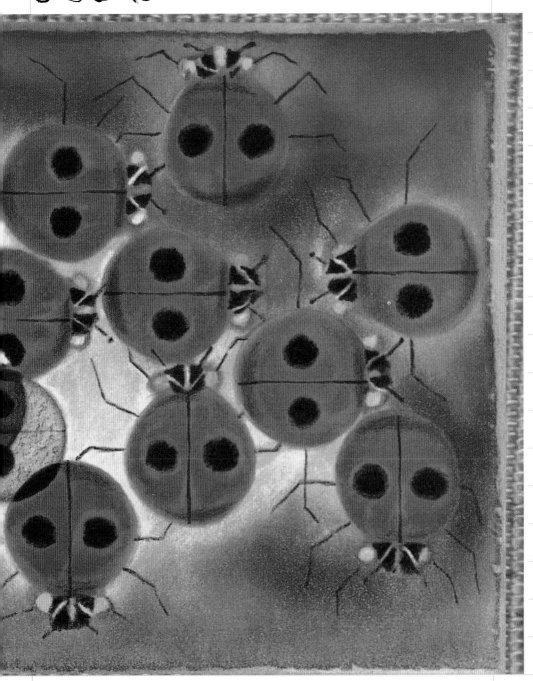

　　藝術絕非一成不變的事，也不是生活的附屬品。它是一種冒險，一種賭注，它把既知的眞實世界，予以擴充和發展。

　　我相信身爲藝術的追求者，要有多方嘗試的勇氣，我反對太保守，所以不管什麼材質的紙，我都會拿來畫畫看。

　　年紀大了以後，我喜歡畫抽象畫，這不是爲了賺錢，純粹是爲了抒發自己內心的感受，所以畫的很過癮。

●清明　1974年　50×36cm　水彩

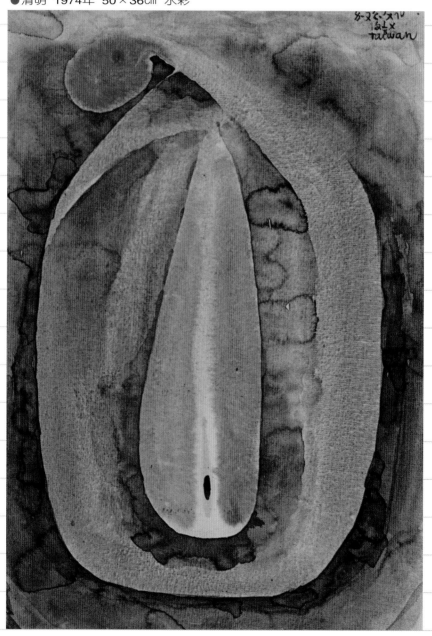

●非洲伊甸裡的巫師(局部)　1988年　50×36cm　水彩

●伴侶 1995 46×34cm 混合媒材

出生入死的戰爭生涯

民國五十三年美軍登陸越南，而我在民國五十四年與美軍簽約，到當時正打得如火如荼的越南工作。許多人都罵我：「越南仗正打得兇，別人跑都來不及，你幹嘛自己送上門去找死！」其實他們不知道我是在「賭」，在和命運賭。

當時的我生活窮困到了極點，電力公司來收錢，翻遍家裡的每個角落，卻找不到一毛錢！

年邁的父親那時已從香港搬來和我們住，當然也跟著我吃苦。父親的汗衫破洞點點，從背後望過去，好像一張偌大的蜘蛛網掛在佝僂的身上，真使我心酸！

一天有朋友跑來找我，說：「美國海軍正在統一飯店招聘工程人員到越南，你要不要去應徵？聽說薪水是目前的十倍呢！」

原來美軍要建造飛機場，特別到台灣來徵工程人員。由於戰況兇險，根本沒人肯去。但是也因為戰爭，人隨時都會死亡，所以薪水特別高。

我在心裡盤算，冒一次險，如果可以平安回來，到時就有錢買田買地；如果遭遇不幸，依照合約劉媽媽也可以拿到很多撫卹金。儘管危險，我覺得還算有代價。

這件事我沒和劉媽媽商量，因為我認為女人成事不足敗事有餘。我辭去工作，在家等消息，日子久了，劉媽媽也察覺出不對，她追問再三，當她知道丈夫要去別國打仗時，簡直快氣昏了。不過她很快就明白我的苦心，之前我從來沒有在銀行開過戶，現在居然存了美金，而且兩個月內家裡冰箱呀什麼的都有了！

●左圖：
老人與海
1999
40×55cm
石版畫

●右圖：
1966年劉其偉在西貢
的動物園寫生。

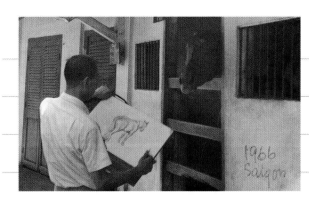

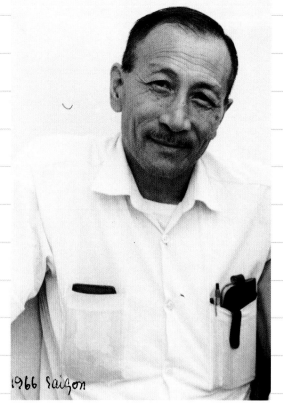

1966 Saigon

8-2' <-` 5xnW
CHOLON. SAIGON. VN.
HWON LIU '67

　　五十四年七月，我和其他的「亡命之徒」搭機過境香港，然後轉赴越南。我在越南停留了三年，過了三年的亡命生涯。

　　「把握現在，不要寄望將來。」我抱持這樣的信念，告訴自己假如被打死，那也就被打死了，我必須把握時間，充實自己。所以我拼命的畫畫。

　　越南蘊含的古國文化，數世紀前的占婆王朝遺跡，以及綠野平疇的民族色彩，都讓我大開眼界，也提供了我許多作畫的靈感。

　　白天我為美軍辛勤的工作，到了晚上和假日，我就會全心投入收集資料、寫生畫圖。那時我住的地方很小，我又有痔瘡，沒辦法坐，只好趴在地上畫圖，常常一畫就到天亮。

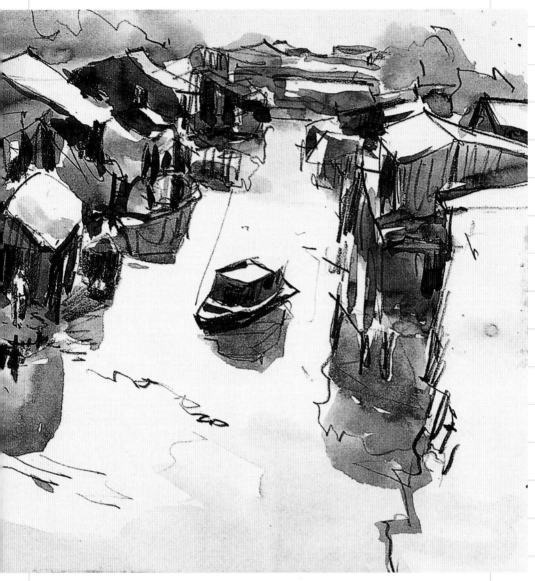

●左上圖：劉其偉在越戰以前，一向鬱鬱寡歡，直到去了越南，臉上才露出一絲微笑，這是之前照片中難得見到的。本圖攝自1966年西貢。

●右圖：西貢河口 1967 36×24.5cm 水彩

●右下圖：劉老在西貢租來的房子，3-1畫室就設在這裡。

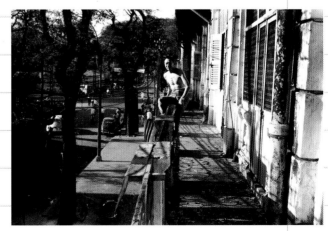

●大眼雞──西貢 1966 水彩

●劉其偉的畫作中真實呈現出西貢的水上人家。很多人都不知道,這些畫作是他冒生命危險完成的。

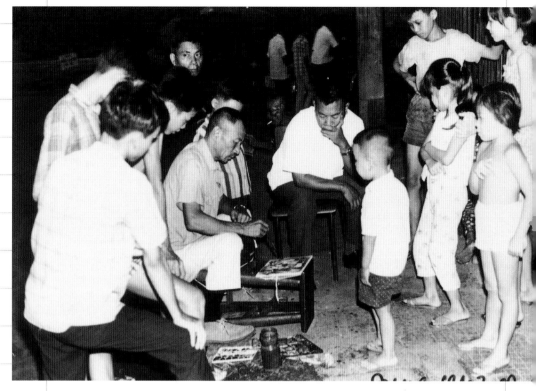

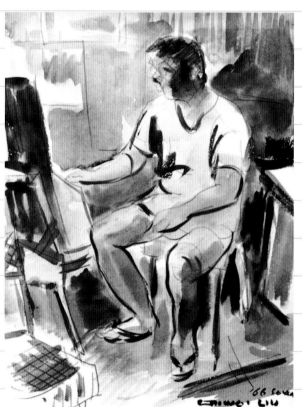

●左上圖：
劉其偉在越南時非常勤奮的寫生，例如下圖就是他畫王次齊在3-1畫室的情景。

●右上圖：
鴛鴦塚
1967年
50×65cm
水彩

●右下圖：
不知名的神祉
——吳哥窟
1966年
40×58cm
水彩

越南戰爭時期，其實沒有前後方之分，敵人可以隨時進入你的心臟地帶。但是我因為喜歡畫畫、收集文物資料，所以常一個人跑到偏遠地區，也就是俗稱三不管地帶。

那些地方通常越共盤踞。當時離開西貢三公里就算危險地區，因為我們一旦走出去便成了槍靶；可是假如你要打對方，卻看不出來對方是敵是友。

有一次我要坐船到對面的半島去拍照，上船後才發現小島其實是越共的地盤。當我上船時我的嚮導沒跟上來，我用英文叫他，整條船上十幾個人，對著我罵。我知道自己的狐狸尾巴露出來了。我急得不得了，只好想辦法退下來。

後來我找機會再過去，上岸後發現大家都打赤膊，只穿條小短

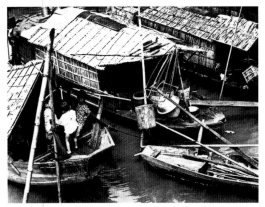

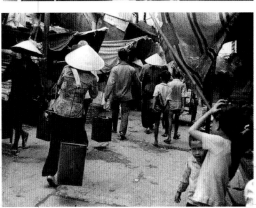

褲。我為了怕別人看出我是外來的，連忙也脫掉衣服，結果更糟糕！原來他們的皮膚都是黑的，而我卻是白慘慘的，一下子就被認出來了。看到大夥兒虎視眈眈的眼神，嚇得我趕緊躲進一間草房。幸好草房的老婆婆好心，讓我躲藏。

回來後我被華僑狠狠地罵了一頓，說我好大膽，敢到處亂跑。其實我不是大膽，是根本不知道危險啊。

●距西貢三公里外的三不管地帶和小運河的水上人家，最能代表越戰時的老百姓生活。這些地方經常有越共藏身，十分危險。

　　講到畫圖，我還有一個有趣的經驗。

　　有一次我工作完，回到西貢的住家。我的房間在二樓，從窄小的門進去後，要爬一條又小又暗的樓梯。那天我站在樓梯底下，看見二樓的樓梯口放著一箱東西，那箱東西發出七彩的光芒，好像鑽石一般迷人，使我忍不住以為樓梯將會帶我走到一個神祕的香格里拉！

　　於是我一邊胡思亂想，一邊往上爬，到二樓才知道原來那箱我以為的「鑽石」，其實只是一箱「可口可樂」，玻璃瓶子反射黃昏餘暉，竟呈現五彩繽紛的鑽石假象！

　　這件事讓我體悟到距離會製造幻想，而幻想最為美麗！

● 湄公河的漁舟 吳哥窟　1967年　50×65.1㎝　水彩

探險天地間

我喜歡原始藝術，也從原始藝術中尋求靈感。

研究人類文化學，最早可以溯及我在日本求學的時代。那時我很喜歡到郊外爬山，有一次我和日本同學到北海道，當地的導遊帶我們去見日本的少數民族——倭奴族酋長。我還記得老酋長的鬍鬚長得快到胸口，盤腿坐在塌塌米上。屋子裡煙霧瀰漫，光線也很昏暗。即使如此我還是注意到，牆上所掛的佩刀和弓箭，造型及雕刻都十分精美。我感覺很新奇，也為原住民純樸、自然的美所感動。

我認為現代藝術很多得自原始藝術的啟發，因為原始藝術中保留了粗獷、真摯、純樸的美。當古代文明的發展，因為戰爭及時間久遠等因素使器物逐漸湮滅，除了文獻上斷續不全的記載外，實在沒有很多參考資料。

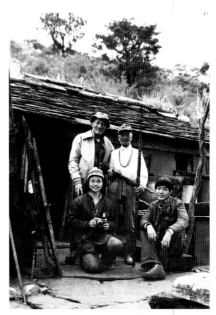

為了了解藝術的本質，我想要探究原始藝術。這些年我深入北呂宋、南美洲、北婆羅洲、非洲以及蘭嶼等地蒐集資料，沒想到越深入研究，越覺得有趣，甚至無法停止。

其實研究人類文化學的學者多半把重點放在政治、經濟等精神文化上，而把藝術歸於物質文化，他們認為物質文化的層次不高。但假如我們可以透過研究，建立一套不同的藝術理論：如同學畫圖不一定要從古典畫派開始，從人類文化學也可以找出一條藝術創作的路子吧。

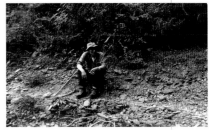

●劉老帶學生去做田野調查。在台灣做田野調查是非常麻煩且昂貴的。
上圖中為1977年在舊來義古樓。

●保育代言人 1999年 40×55cm 石版畫

　　人類學和藝術雖然是兩碼子事，但是對我而言，自五十四年到越南參加戰地工作以來，去過那麼多原始地區探險，原始部落的物質文化對我在思考藝術創作的表現上自有相當程度的影響，例如造型方面。每次去到原始部落，我都會感嘆文物正在快速流失，必須越早收集越好。

　　例如賽夏族的老人手勾手唱著自己編的歌，但是現在的年輕人根本就不會唱。

　　以前賽夏族人和大自然和諧相處，頂多打打飛鼠，日子過得很好。但到我去的時候，想燒一鍋飯卻不行。因為伐林，氣候改變，水土流失，山上的水留不住，所以沒水喝。

　　賽夏族人用水盆接雨水，接了半天只能接半盆水，還不夠煮飯呢，真是辛苦極了。這種環境的惡質化不只台灣的高山地區，全世界的原始部落都面臨相同的窘況吧。

●右圖：
蘭嶼是寶島中的寶島，它的生態和人種完全與本島不同。圖為雅美族的房舍。

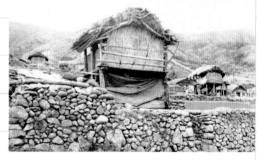

●左下圖：
1979年，劉其偉到花蓮縣陶塞溪採訪。

●右下圖：
劉老在蘭嶼朗島。
1980年。

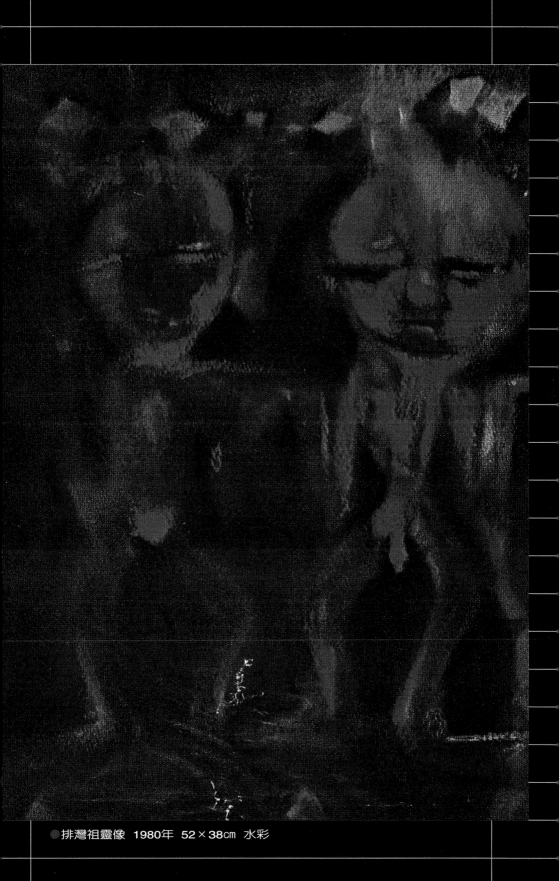

●排灣祖靈像　1980年　52×38㎝　水彩

●上圖：劉老在婆羅洲流域採集文物，與當地人交流的情景。
1981及1985年，他曾先後到婆羅洲採訪了二次。

●下圖：到婆羅洲田野調查時必須乘坐這種長舟。

　　民國七十年夏天，我獲得馬來西亞政府的批准，前往北婆羅洲。行前我的風溼痛發作，害得我不良於行，真擔心走到一半走不動。

　　我深入沙巴內陸，這一帶處於赤道地區，長年溼熱，是典型的熱帶雨林。沿途高山流水，風景固然很美，但其實暗藏著許多危機。

　　一天我們坐的船順流而下，由於水流湍急，我們的船行速度很快，大家都沒看見前方有一根和手指一般粗的藤索。假如我們衝下去，一船人的頭都會被繩子割斷！幸好這時坐在船頭的嚮導伸出手托起繩索，使我們倖免於難。但是嚮導的兩隻手指幾乎被繩索割斷，鮮血從手掌一直流到粗壯的胳臂上。

●到原始部落探險，嚮導是很重要的，劉老常說，他每次探險能夠全身而退，不但歸功於事前準備做得好，同時也是因為請到了好嚮導。圖為1981年劉其偉去婆羅洲拉讓河流域探險時與嚮導合影。

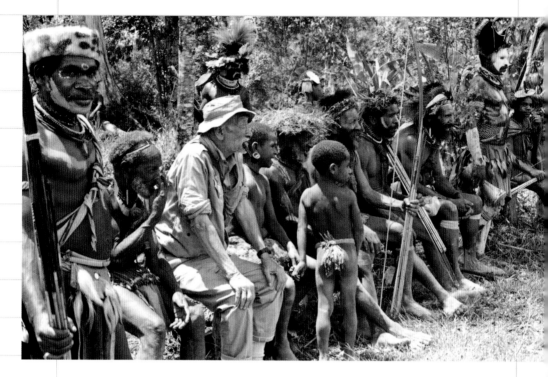

●上圖：
大洋洲諸族群中Huli族為好
戰的民族之一，善於製作
武器，也有畫身的習俗。
左起第三人為劉其偉。

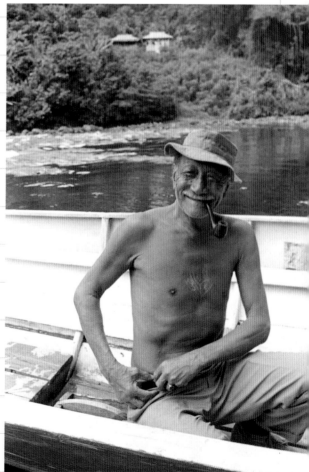

●劉其偉到1981年婆羅洲探
險時於長舟上留影。

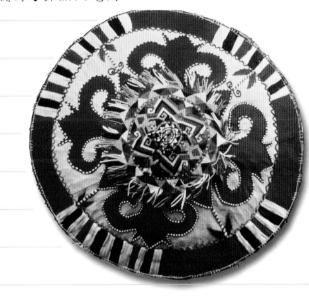

●上圖：
伊班族的編織十分美麗獨特，保存這
些原住民文物，是劉老的心願。

●下圖：
1981年劉其偉和伊班族女孩合影。

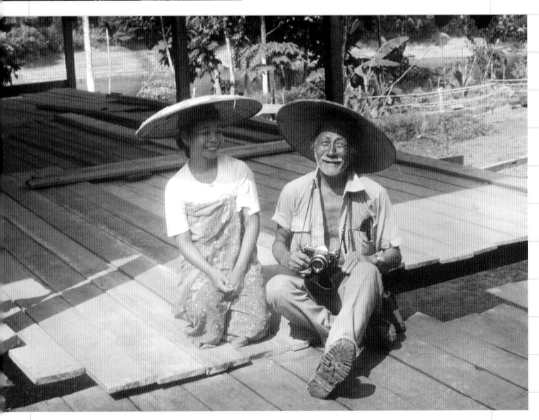

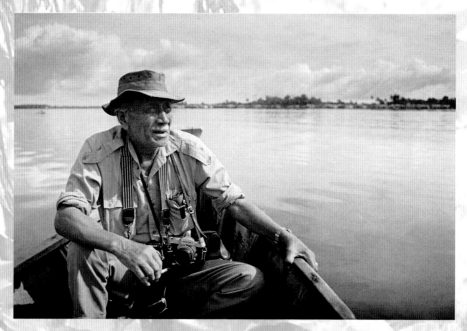

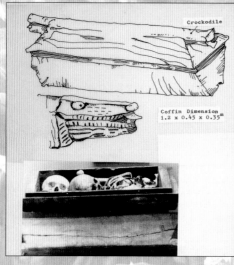

Crockodile

Coffin Dimension
1.2 x 0.45 x 0.35m

● 上圖：
1981年於拉讓河。

● 中圖：
菲律賓地區的棺蓋，左右有鱷魚雕
飾，做伸舌狀，劉其偉認為與美拉
尼西亞有類緣關係。

● 下圖：
劉老常說自己愛錢，其次是愛榮
譽，這張獎狀是他在1973年因為
寫了一本《菲島原始文化與藝術》
所得到的獎勵。

● 右圖：
田野調查時需要隨時隨地作筆記，
另外，拍照也是另一種記錄方式。

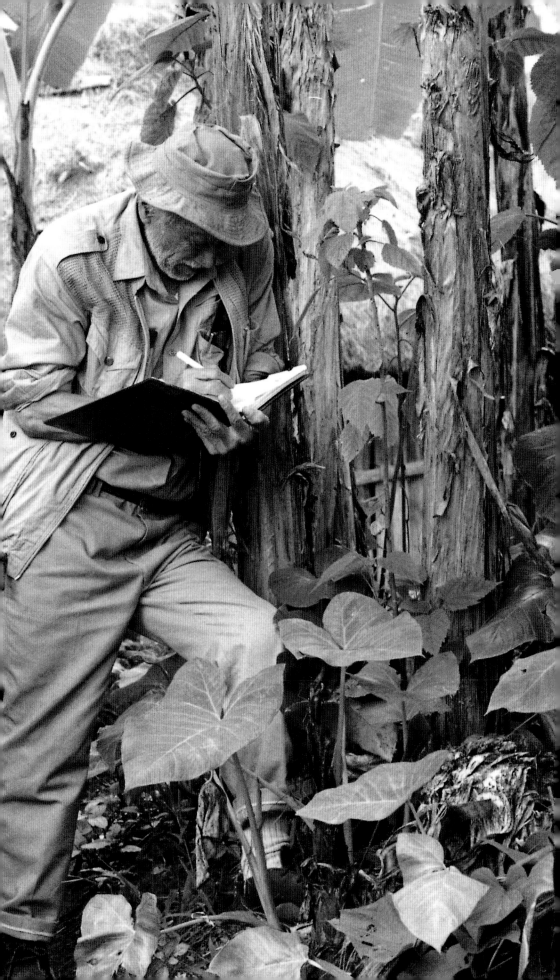

八十二年,我到位於大洋洲的巴布亞紐幾內亞做田野調查。鱷魚、蚊蚋、河谷、沼澤和石斧,至今仍影響著內陸的文化結構和生存方式,當地人過著像是另一個世紀——石器時代的生活。

臨行前我準備了很多禮物,禮物是否得當,影響田野工作效果很大。成人的禮物最高貴的是小刀、打火機和鏡子;送給酋長和巫醫的是小型手電筒;另外糖果、橡皮圈、彩色蠟筆和氣球則是最受小朋友歡迎的禮物了。

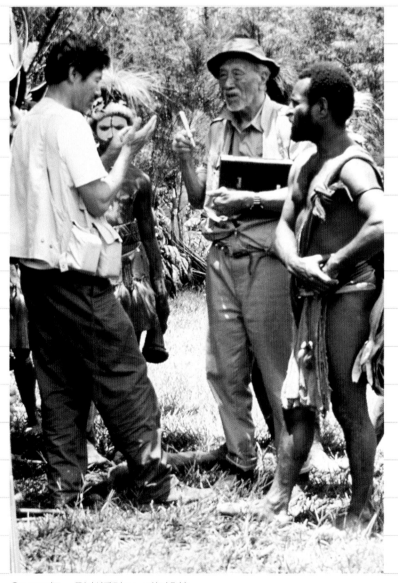

●1993年,劉老採訪Huli族部落。

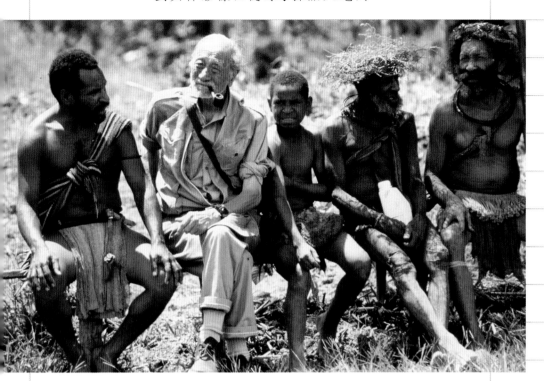

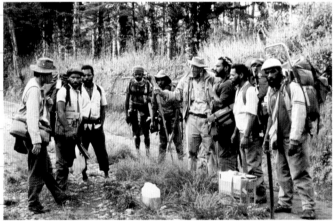

●上圖：
1993年，劉
其偉與Huli
族人合影。

●中圖：
1993年，巴
布亞紐幾內
亞遠征隊伍
在途中稍
歇。

●下圖：
劉老常常讚
美：像巴布
亞紐幾內亞
的 N e w
Irland這種
原始地區真
是人間天
堂。

我們採訪的第一站是古古古古(kukukuku)族，大概是天然資源的關係，這支族人非常好戰，他們在戰爭時，射向敵人的箭矢多得可以用「風暴」來形容。大體上巴布亞紐幾內亞的族群都很喜歡打仗，不過他們打仗並不一定是為了爭奪土地或復仇，有時只是因為生活太平淡無奇，想找一點刺激。

另外古古古古族人為了表示對死去親人的懷念，他們會把屍體塗上紅色泥土，放在屍架上，三天後屍水從遺體裡流出來，親人把準備好的柴火，放在屍架上開始燻屍。燻製一具屍體需要三個

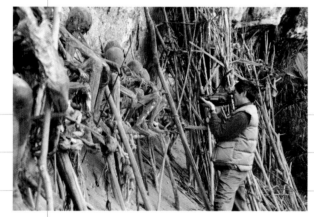

月至半年的時間，這時屍臭燻天令人作嘔，但是村民們卻都若無其事。

●上圖：劉寧生（劉老的第二個兒子）也陪父親一起探險，圖為他拍攝古古古古族的燻屍。

●下圖：劉老要到古古古古族的燻屍區。

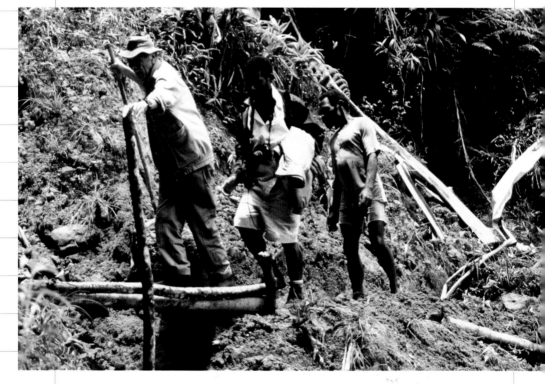

後來我們再乘快艇到Tabar島，航行時間大約三小時。我們乘坐的是一艘五十匹馬力的平底小船，這天天氣不好，烏雲密佈，風急浪高。船頭翹在浪上，浪花四濺。船一邊急駛，我的臉也被浪花掌摑了足足三個小時，差點被打昏在船上。

當我們的快艇抵達沙灘時，海灘上已經聚集了幾十個小朋友，我首先從船上跳到沙灘，涉水登岸，這時我的頭髮上還有海水不斷的滴下來，真是狼狽極了。

突然我看到一位老人朝我走來，我猜他大概是一位長老吧。這位長老拿著一朵紅花，把花插在我溼淋淋的頭髮上，然後牽著我的右手，提得高高的帶我走進村莊。嚮導悄悄對我說：「這是他們最高的歡迎儀式。」

我覺得有生以來從沒享受過這樣的光榮和驕傲。

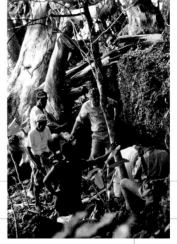

●上圖：1993年，劉老遠征隊伍在Tabar尋找遺物。
●下圖：1993年，劉其偉抵達Tabar島的歡迎儀式。

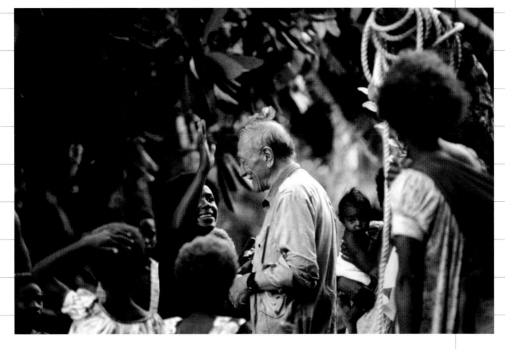

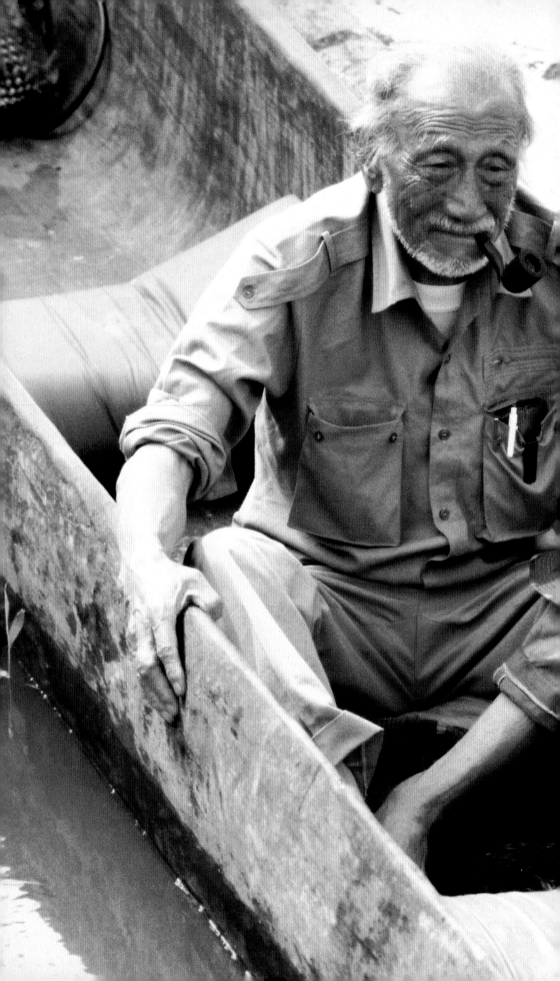

到非洲探險最辛苦，也最花錢。

非洲人又高大又黑，看起來十分兇悍。有一次，我正在拍照，忽然一個高大的黑人在前面叫我，我心想：這下子完蛋了！我想跑，但是背了滿身的相機跑不動，看他那樣子好像是要衝過來打我，我也不曉得到底發生什麼事，還是什麼地方做錯了，只嚇得兩腿發軟。

那個人跟我嘰哩咕嚕的說了一堆話，可惜我根本聽不懂，幸好最後我終於聽懂了一個字：「Money」！原來他是來跟我要錢的！我心裡直罵：哎呀，要錢講啊，不要這樣嚇我嘛。

非洲不但大，文化種類也多，我根本搞不清楚。每一個地區都有不同的文化。不只非洲，巴布亞紐幾內亞，婆羅州也一樣，所以只能做定點採集。

我們通常會帶三個嚮導，因為每換一個村子，可能方言又不一樣。採訪時最大的困難就是原住民的方言太多，必須由一個嚮導把方言轉換成當地語言，再由另一個嚮導把當地語言轉換成英文。他的英文已經不好，我的英文更差，做份報告實在辛苦！

為了記錄，我必須隨時做筆記或是錄影拍照。我們也會帶廚子，不過廚子煮的菜很難吃，只好買罐頭。至於非洲當地人吃的是一種黏糊糊的東西，味道和漿糊差不多。

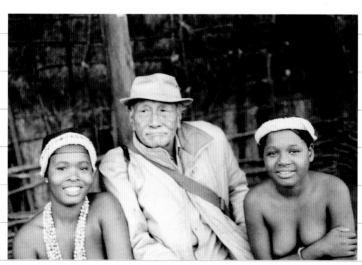

●劉老與東非馬賽族的婦女合影。

984 Kikuyu Tribes, E.A.

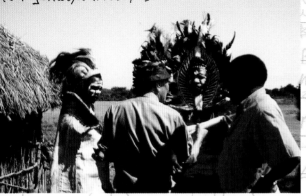

●上、中圖：
非洲人天性樂觀，最能忍受貧窮與苦難，但也盡情享受性生活。
在他們的腦海中，「生命力」就是思想中心，這種「力」與生命之花，產生出來的藝術，怎麼會欠缺動力與調和呢？上圖為劉老與東非Kikuyu族，中圖為南非Zulu族。

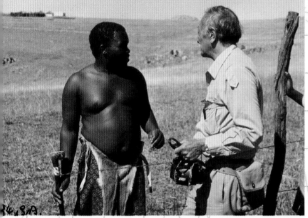

●下圖：
1992年劉其偉到東非的馬賽聚落採訪。

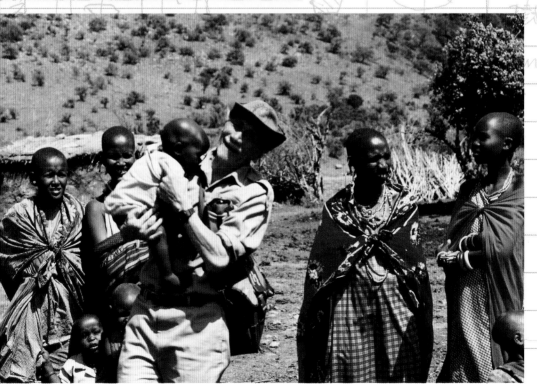

travelers, who might be just
endanger people, you some
times just asked for food

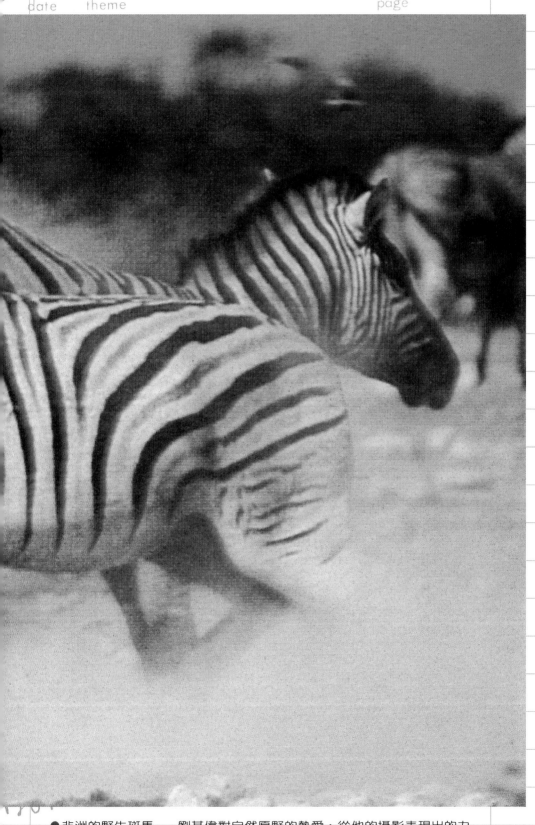

●非洲的野生斑馬──劉其偉對自然原野的熱愛，從他的攝影表現出的力
與美悉數呈現。

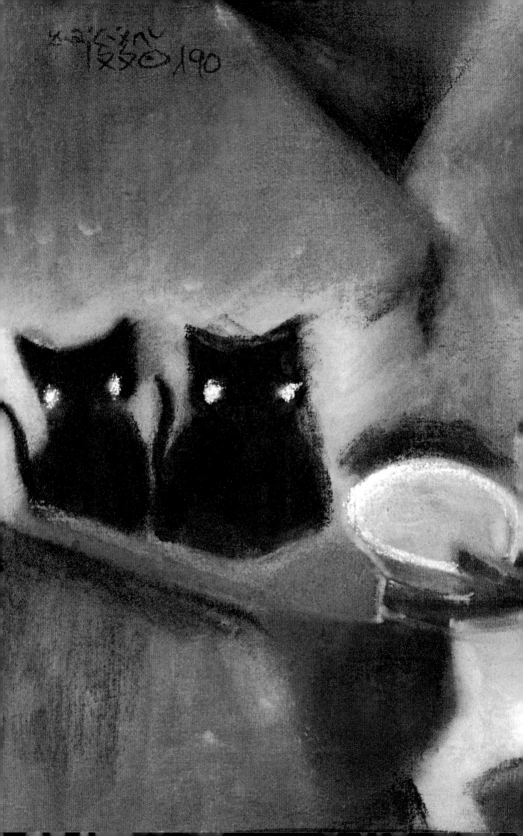

●等待餵食的貓咪　1990年　36×50㎝　混合媒材

STOP KILLING!

上帝的劇本

年輕時，我曾經和朋友去打獵過。

我最怕獵野豬。野豬平常不一定會攻擊人，但是碰到交配期就不一樣了。通常我們會找草很高的山坡地或灌木叢，先放狗出去趕野豬。

野豬在林間亂竄時，獵人其實什麼都看不到，只看到草像風吹過那般偃倒。必須趁牠衝過來時，在第一時間把牠打死，否則獵人往往來不及開第二槍，野豬便已衝到眼前，那時死的可能就是人了。所謂「困獸之鬥」，大概就是指這個吧。

跟著受傷野豬跑過的路走，可以看到路旁的樹葉都在滴血，那就是野豬流的血。現在回想起來實在覺得非常殘酷！再加上後來台灣的野生動物逐漸消失，我也因年紀漸長，對人生另有一番體認。我發現自己其實非常喜歡大自然，想親近大自然，只是以前使用的方法不對而已。

●左圖：
別殺了──自畫像 1993年 36×50cm 混合媒材

●下圖：
肯亞 水彩

　　我畫的第一幅動物畫是家裡養的貓。我和劉媽媽都喜歡養小動物，以前養貓養狗，貓狗都在她的床上睡，現在因為住公寓，而且貓狗死了，劉媽媽會哭上好幾個月，所以我不敢再養。

　　還記得越戰時，很多美國大兵養狗，越戰結束後，因為不能帶狗回美國，只好讓狗流落街頭，發生了很多動人又悲傷的故事。

　　我喜歡昆蟲，也愛壁虎和樹蛙。以前住在中和自己蓋的房子裡時，每天晚上玻璃窗上都有壁虎來拜訪。太陽一下山，壁虎就出來，爬在窗戶上等著吃蛾。我和劉媽媽每晚點名，我還給牠們取了名字呢。壁虎是很可愛的，當牠趴在窗戶上，透著光線，身體呈半透明。但我的朋友卻很討厭壁虎，有一次他來我家，看到玻璃窗上的壁虎，竟拿蒼蠅拍啪答一聲把我的「小花」給打死了。

　　另外中和的家裡有一個大院子，院子裡有樹蛙。我故意讓草一直長，樹蛙便可安心的住在香蕉樹的樹洞中。我喜歡畫樹蛙。樹蛙一下雨就叫，聲音又亮又好聽，像鈴鐺一樣。

●左圖：1962年顧慧珍、寧生與小黑
●下圖：劉老早年住中和，這是他的院子。他任蔓草叢生，目的在於保護樹蛙、蜥蜴和昆蟲。1965年。

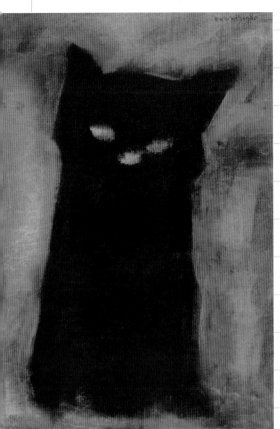

●上圖：
黑貓咪
1985年
52×34cm
混合媒材

●下圖：
1955年劉其偉在山田轄區魯古石獵獲的大鷲，展翼之闊63英吋，為台灣鳥類中體型僅次於禿鷲的。

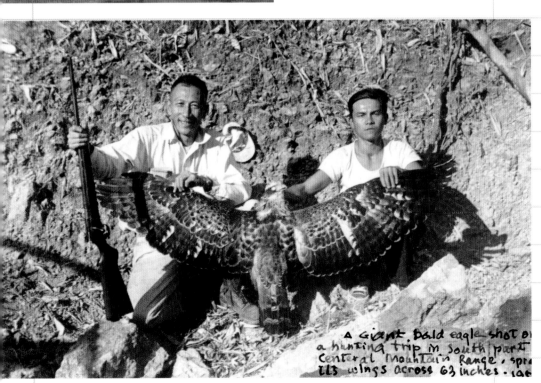

a Giant bald eagle shot o
a hunting trip in south part
central mountain Range, spr
its wings across 63 inches. 1a

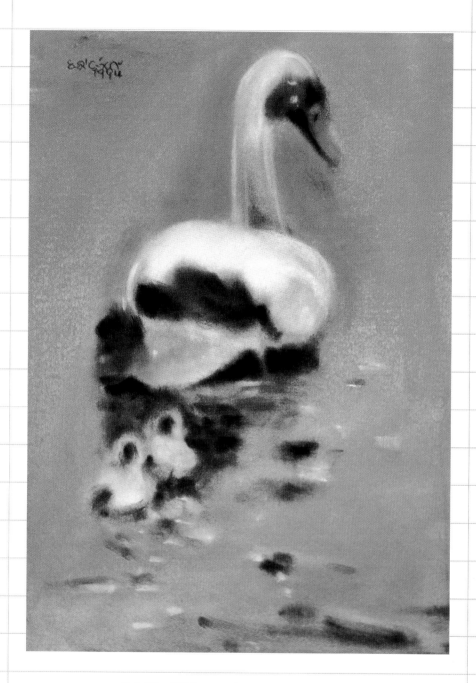

●上圖：瘤鵠　1994年　29×36㎝　石版畫

●右圖：青蛙　1999年　29×36㎝　石版畫

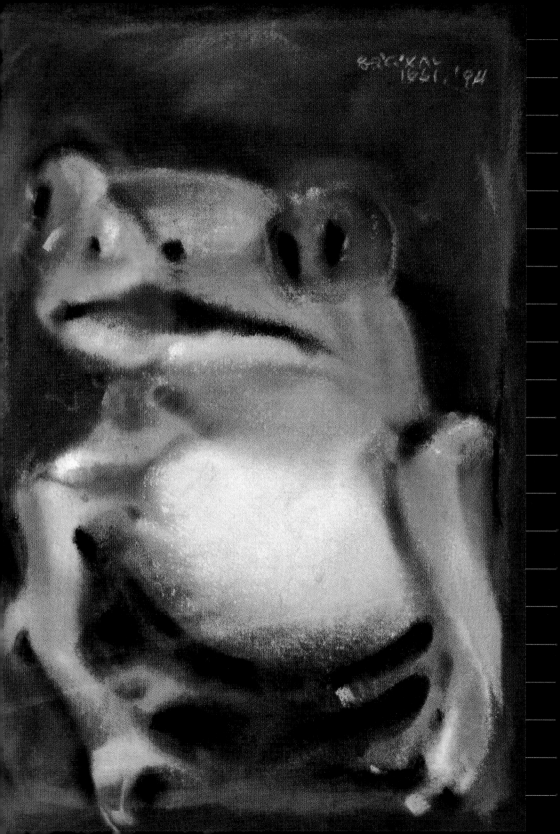

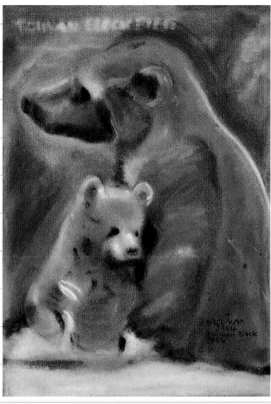

●台灣黑熊
1998年
水彩
農委會海報

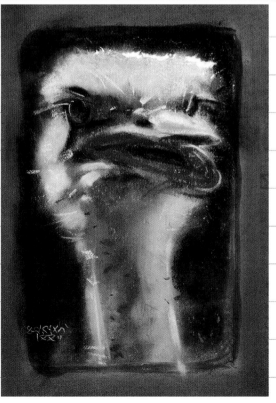

●鴕鳥
1998年
29×41cm
石版畫

●右圖：
蒼翠的灌木
林裡
1992年
52×38cm
混合媒材

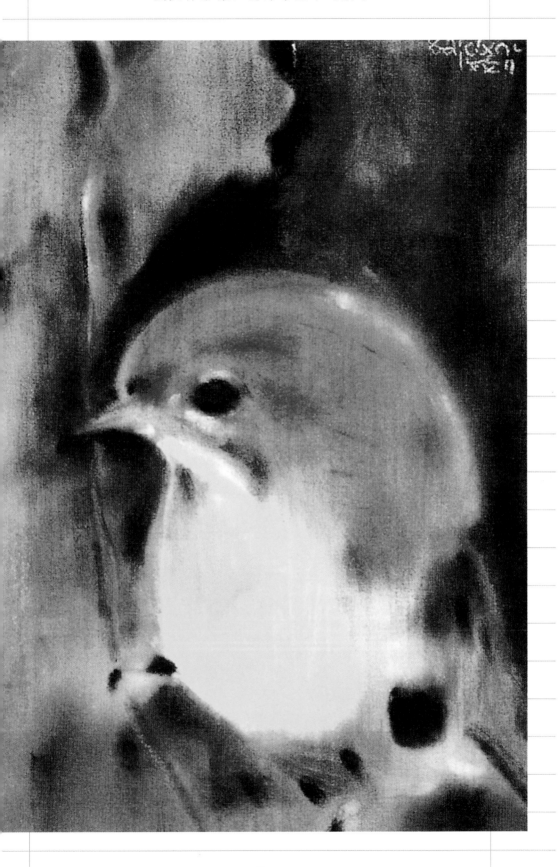

野生動物的價值往往不像其他科學或藝術那樣，可以由本身顯證。但是人類必須找出與大自然和平共存的方法。大自然包括人類，都在一個巨大的食物鏈裡，假如食物鏈被破壞，人類亦將無法生存！

例如細菌，我們常因它微小，而忽略了它的重要性，其實所有物質的分解都必須要靠細菌。可是今天我們卻製造了連細菌都無法分解的化學物品，還埋在土裡，這對我們會有什麼影響？

如果我們能夠確實執行環境保育，或許台灣的野生動物還不至於全面滅絕，否則我們的下一代將只能在博物館裡憑弔大自然賦予人類的禮物了。

大自然遭到破壞，最明顯的後果首先反應在依靠大自然維生的原住民身上。例如我在「憤怒的蘭嶼」系列畫作中，描繪出這個遺世獨立的民族，本來過著與世無爭的生活，但是核廢料卻改變了他們的生活。

地球遭到污染的情況愈演愈烈，西元兩千年是邁向新紀元的開始，為了我們的下一代，我們應該加倍努力啊！

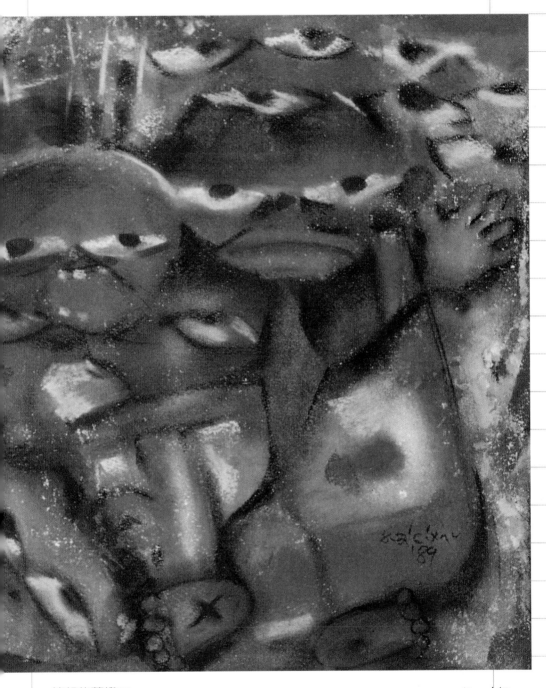

憤怒的蘭嶼(2)
1988年
水彩
35×45cm

2000kg weight,
white Rhino.

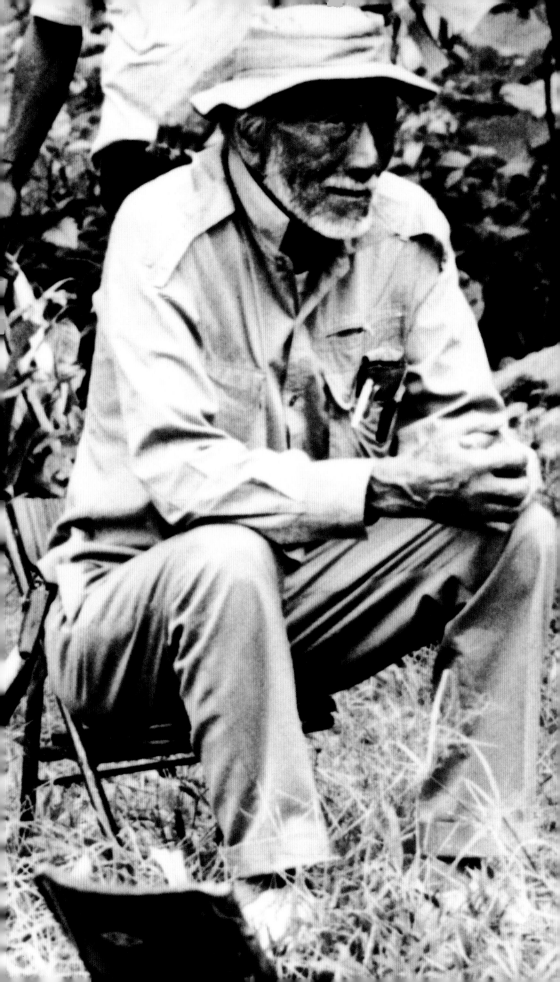

劉其偉藝術紀事

◆劉其偉本名福盛，祖籍廣東省香山縣(現在的中山縣)，1912年出生於福建省福州市南台，父劉蕊谷，母葉氏，上有六位兄長，一位姊姊，六位兄長均早逝，劉其偉為家中獨子，母親葉氏也於他幼時去逝，由祖母范氏撫養長大。

◆1920年移居日本橫濱。

◆1923年9月歷經關東大地震，後遷居神戶。

◆1932年3月以華僑身分考取日本文部省發給庚子賠款官費生，進入日本官立東京鐵道局教習所專門部電器科就讀。

◆1937年返國。10月應聘擔任廣州市國立中山大學工學院電工系助教。10月21日廣州失守，隨校遷往雲南省澂江縣(舊名河陽)。

◆1938年與任職國立中山大學圖書館的顧慧珍結婚。

◆1939年3月轉任軍政部兵工署第二十一兵工廠技術員，負責配電、給水及軍事工程，該兵工廠位於昆明市，工作地點遍及雲南省及越北、緬甸等地。

◆1941年3月3日長子怡孫誕生。

◆1945年8月對日抗戰勝利，台灣光復。11月劉其偉赴台灣任經濟部資源委員會研究員。12月任資源委員會台灣電力公司北部發電廠(八斗子火力發電廠)工程師，負責戰後的接收及修護工程。

◆1946年7月任資源委員會台灣金銅礦籌備處工程師兼工程組機電土木課課長，也擔任接收及修護工程。

◆1947年次子寧生誕生。

◆1948年7月轉任台灣糖業公司工程師。

◆1949年開始自修繪畫，並閱讀美術書籍。8月公開第一幅水彩作品〈榻榻米上熟睡的小兒子〉。

◆1950年12月作品〈寂殿斜陽〉入選台灣全省第五屆美術展覽會。

◆1951年4月15日～17日於台北市中山堂和平室舉行首次個展──「劉其偉水彩畫展」。

◆1956年8月任台糖公司工程師兼總工程師電力組組長。12月因在台糖服務五年以上，工作勤奮，成績優良，獲經濟部頒獎表揚。

◆1960年3月6日～8日於台北市衡陽路新聞大樓舉行「劉其偉水彩畫展」。

◆1965年7月擔任The Ralph M. Parsons Company 工程師，赴越南戰地工作，藉機至中南半島收集有關占婆、吉蔑古代藝術資料，完成「中南半島一頁史詩」系列繪畫。

◆1969年11月11日榮獲「中山學術文化基金董事會」頒贈第四屆中山文藝創作獎。

◆1972年7月1日應菲華藝術聯合會邀請，赴菲考察藝術教育及古代美術繪畫遺跡，走訪菲律賓山地省Madukayan和Sagada兩地區的村落，調查土著族群固有文化和藝術。

◆1973年10月《菲島原始文化與藝術》（中山學術基金會）出版，11月8日獲菲律賓國家藝術文化委員會頒贈「東南亞藝術文化著作」榮譽獎。

◆1977年2月10日～3月10日赴屏東縣霧台、好茶、來義廢址，作廢址板岩住屋學術調查。

◆1978年10月前往中南美洲訪問和文化勘查，探訪馬雅、西斯底卡、印加古文明及叢林印地安的原始文化資料。

◆1979年9月23日赴花蓮縣陶塞溪畔採訪泰雅族部落。

◆1981年2月16日～22日赴屏東縣來義鄉進行排灣族山地文化及住屋考察、測繪工作。8月前往婆羅洲沙勞越拉讓河(Rajand)流域採訪，收集原始藝術資料。

◆1984年7月25日和攝影家蔡徹裕前往南非採訪，並收集原始藝術資料。

◆1985年8月深入婆羅洲沙巴內陸，採訪居住叢林的隆古和姆祿族部落，全程約500餘公里，耗時40多天。

◆1988年5月19日捐贈30件國內外土著文物(包括沙勞越、馬雅文化、台灣排灣族、泰雅族及非洲文物等)給中央研究院民族學研究所珍藏。

◆1989年台北市立美術館購藏〈薄暮的呼聲〉、〈中南半島(西貢河)〉、〈中南半島(西貢)〉、〈中南半島(泰國)〉、〈仲夏的早晨〉、〈星座系列(13幅)〉等18幅作品。

◆1990年12月1日捐贈水彩類作品8幅與台灣省立美術博物館珍藏。12月11日～15日台灣省立美術博物館舉行「劉其偉捐贈作品展」。

◆1991年6月捐贈水彩作品18幅與台灣省立美術博物館，榮獲台灣省政府頒贈「台灣省政府一等獎狀」。

◆1992年2月捐贈作品12幅與台北市立美術館。2月至東非肯亞探索原始部落文化和野生動物保育。

◆1992年10月24日～1993年1月10日於台北市立美術館舉行「劉其偉作品展」，展出該館典藏，及台灣省立美術館部份典藏。

◆1993年2月組隊前往大洋洲，從事「巴布亞紐幾內亞石器文物採集研究計畫」，爲期兩個月。

◆1998年獲國家文化藝術基金會頒贈美術類終生成就獎章。

◆2000年6月遊目族文化出版《老頑童歷險記—— 劉其偉影像回憶錄》。